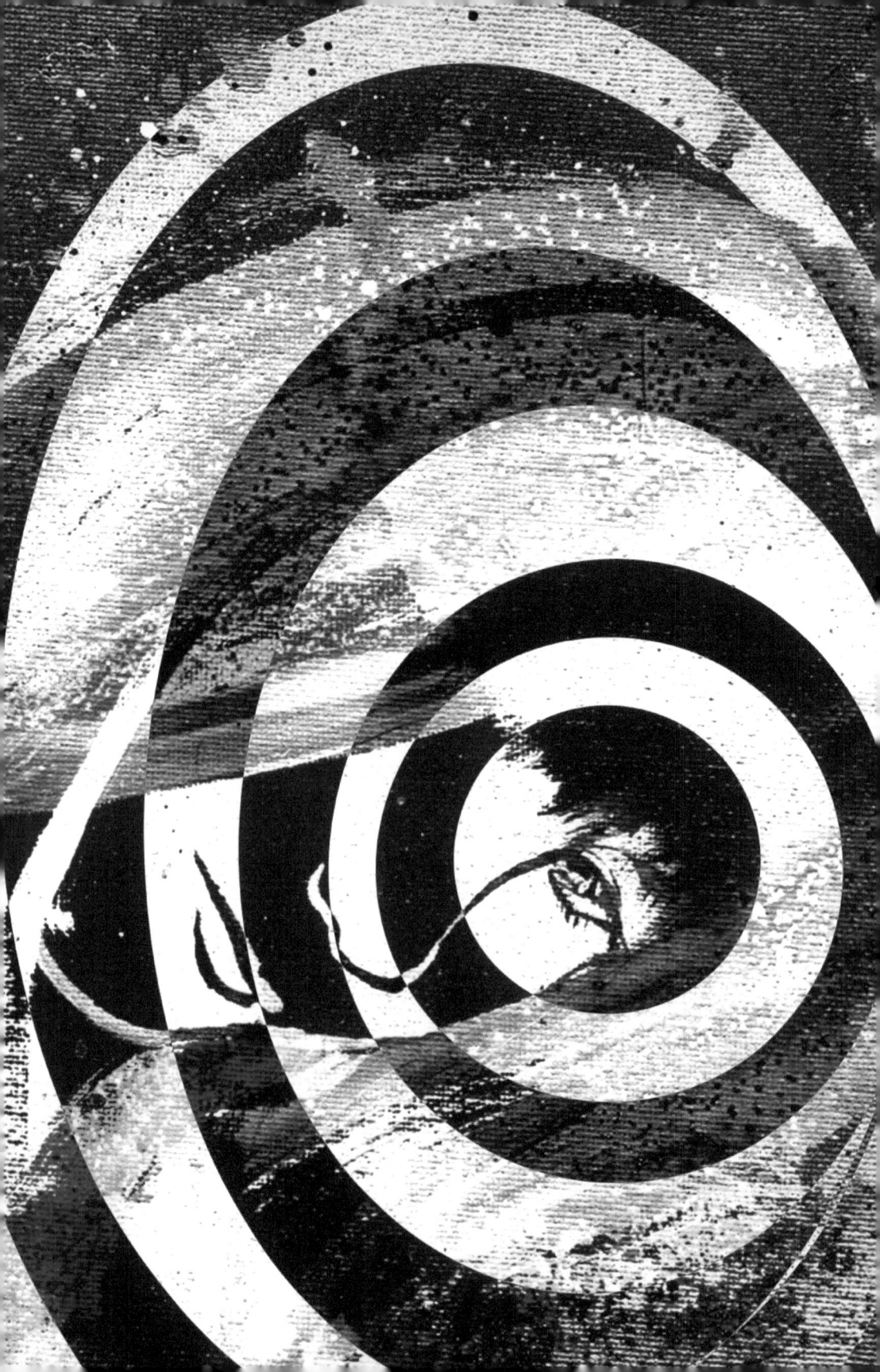

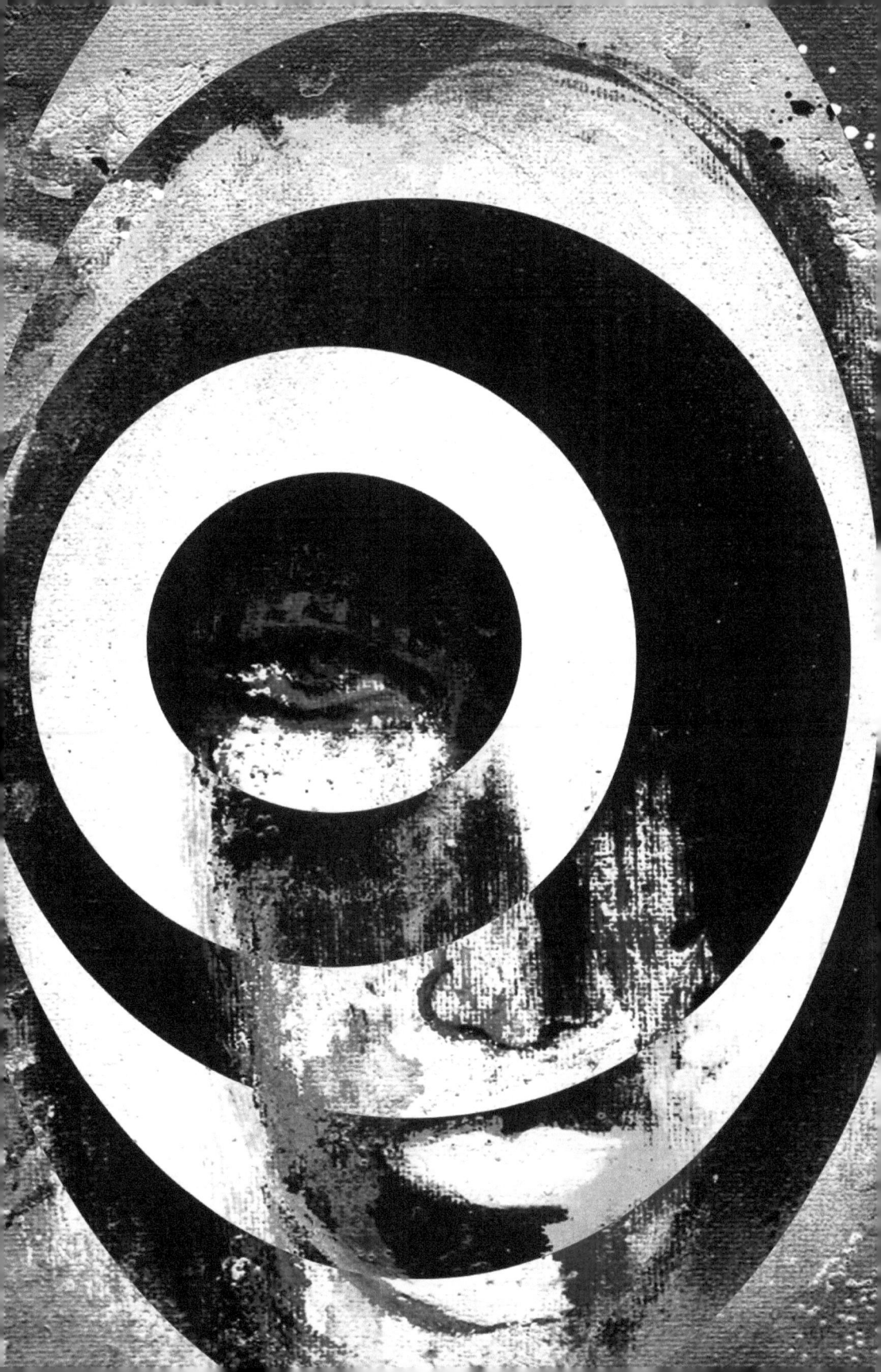

Contents

夢 6

夢遊病 —昏睡— 7・17

夢 18

幻 19・29

夢 30

Yume (.1) 6
Muyuubyou -Konsui-
(mini collection) 7-17
Yume (.2) 18
Maboroshi
("best of" 2011 - 2012
paintings collection) 19 - 29
Yume (.3) 30
Credits 31
Index 32

芸術作品
2012 — 2011のベスト

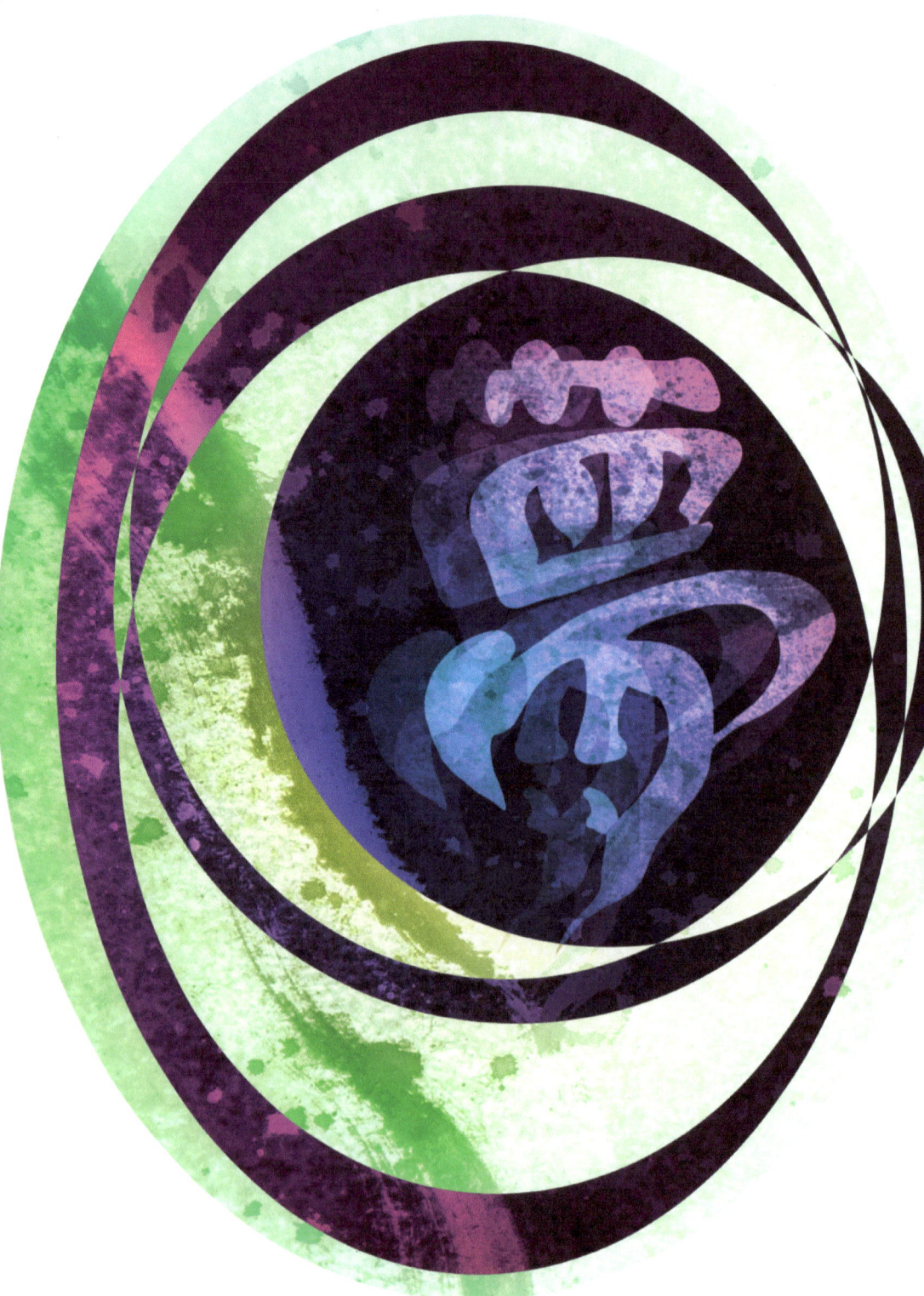

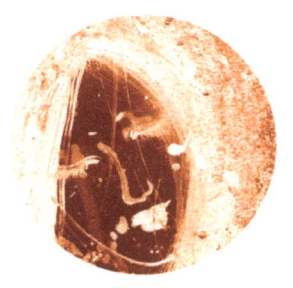

Mini illustration collection:

Muyuubyou -Konsui-

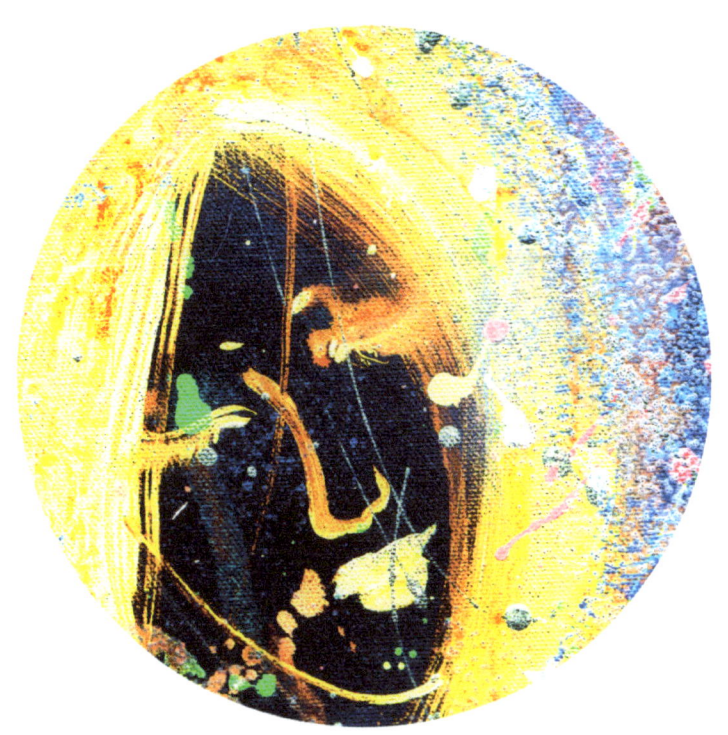

夢遊病 -昏睡-
2011年8月。

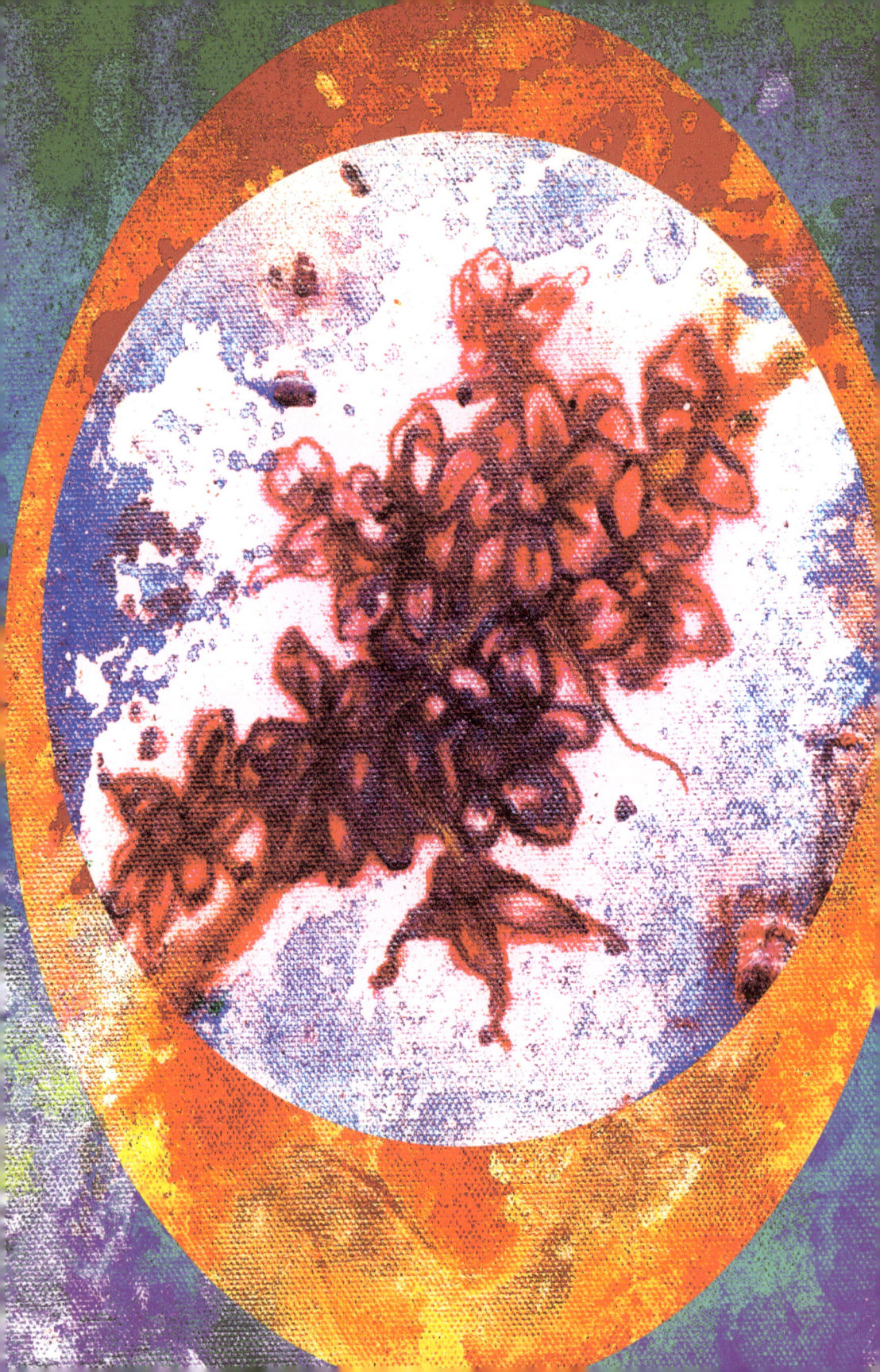

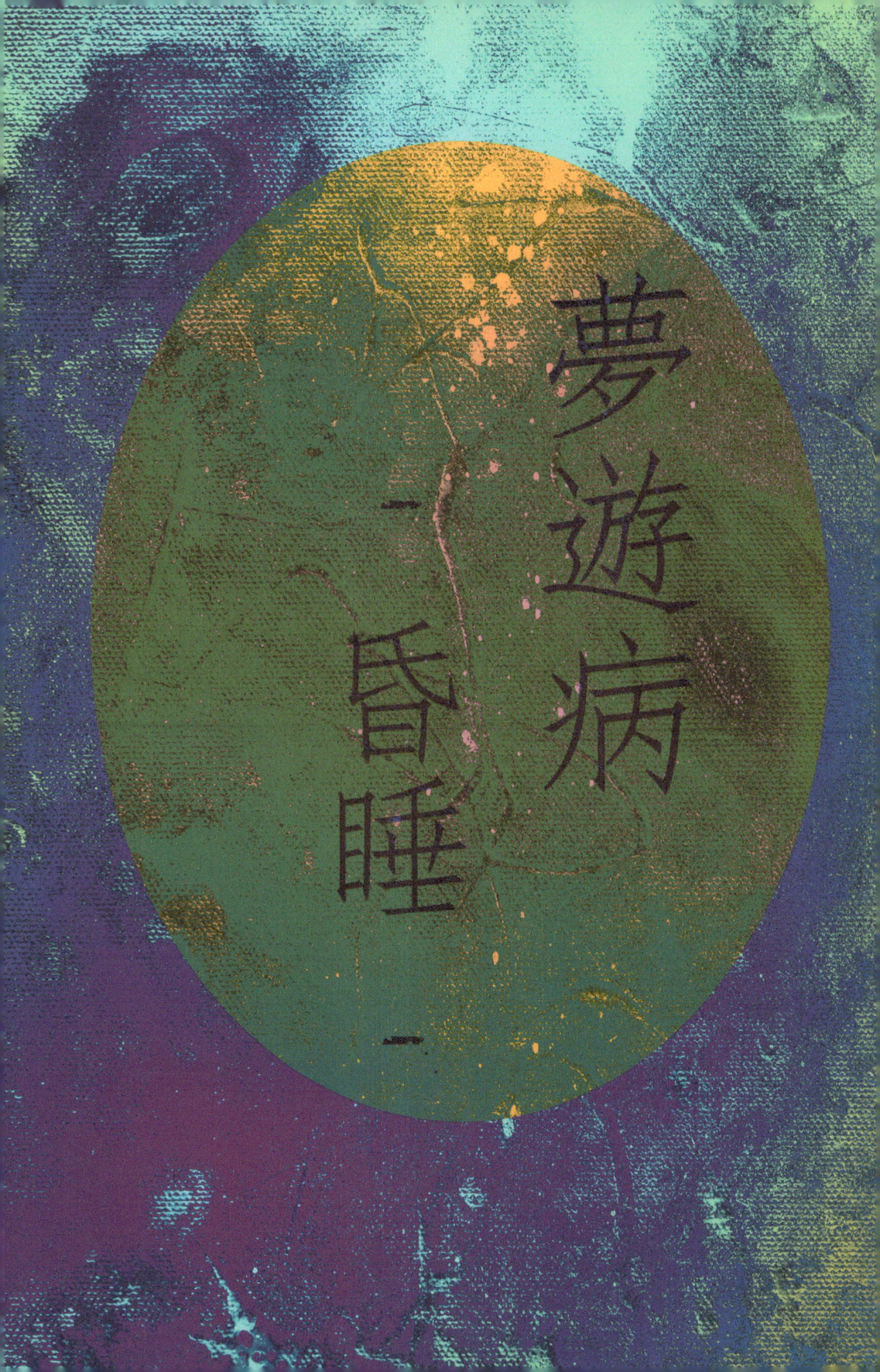

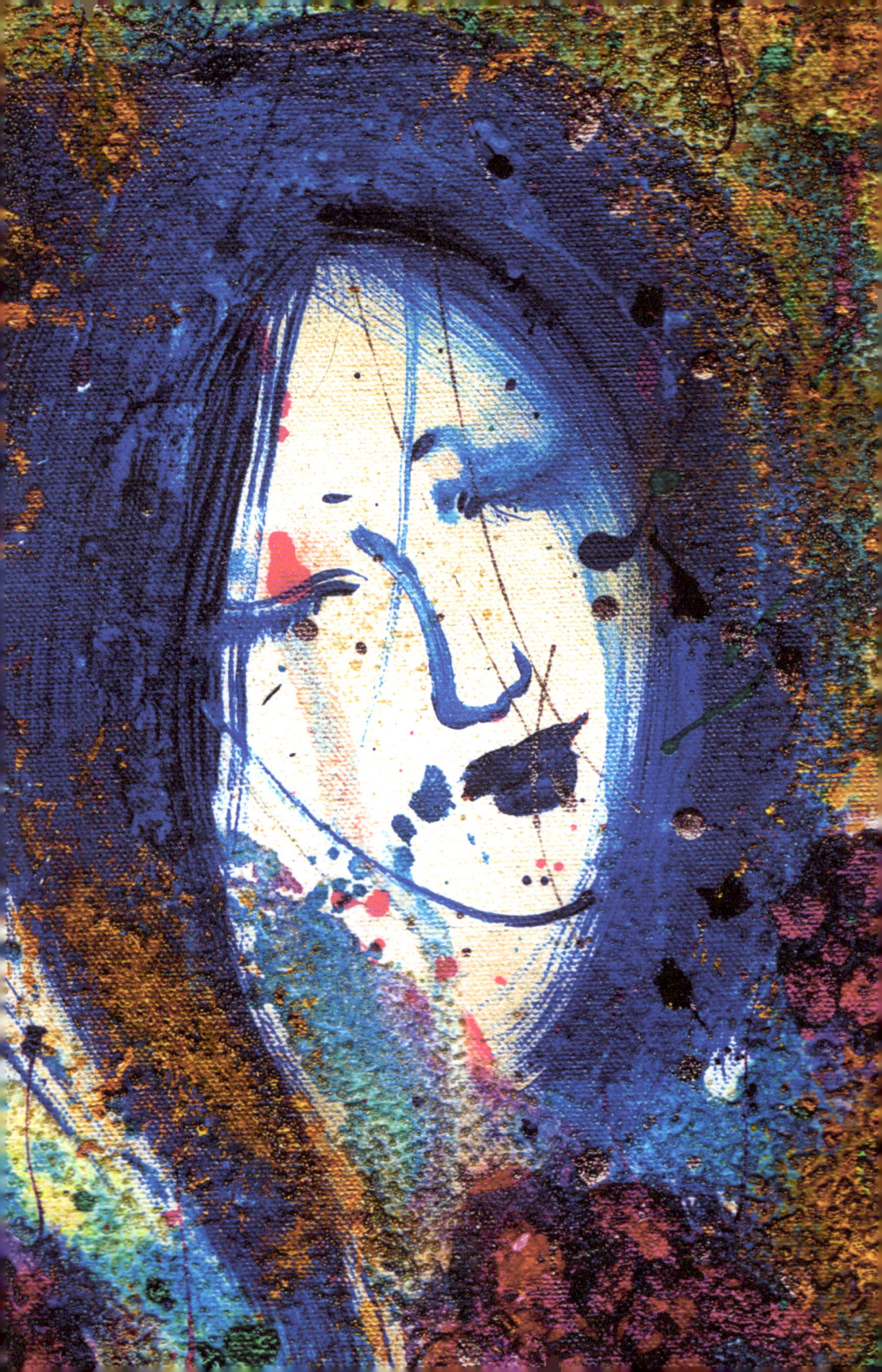

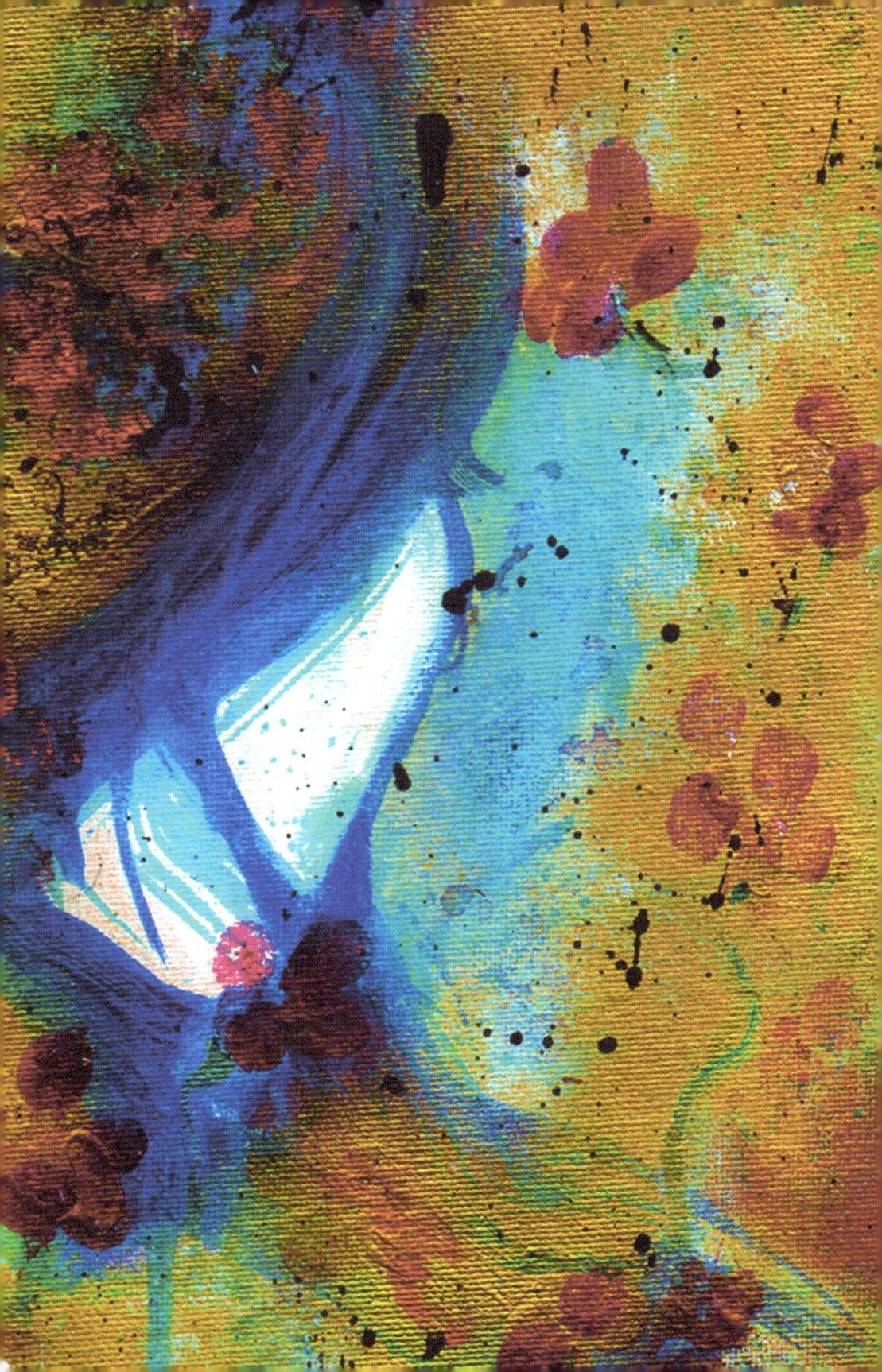

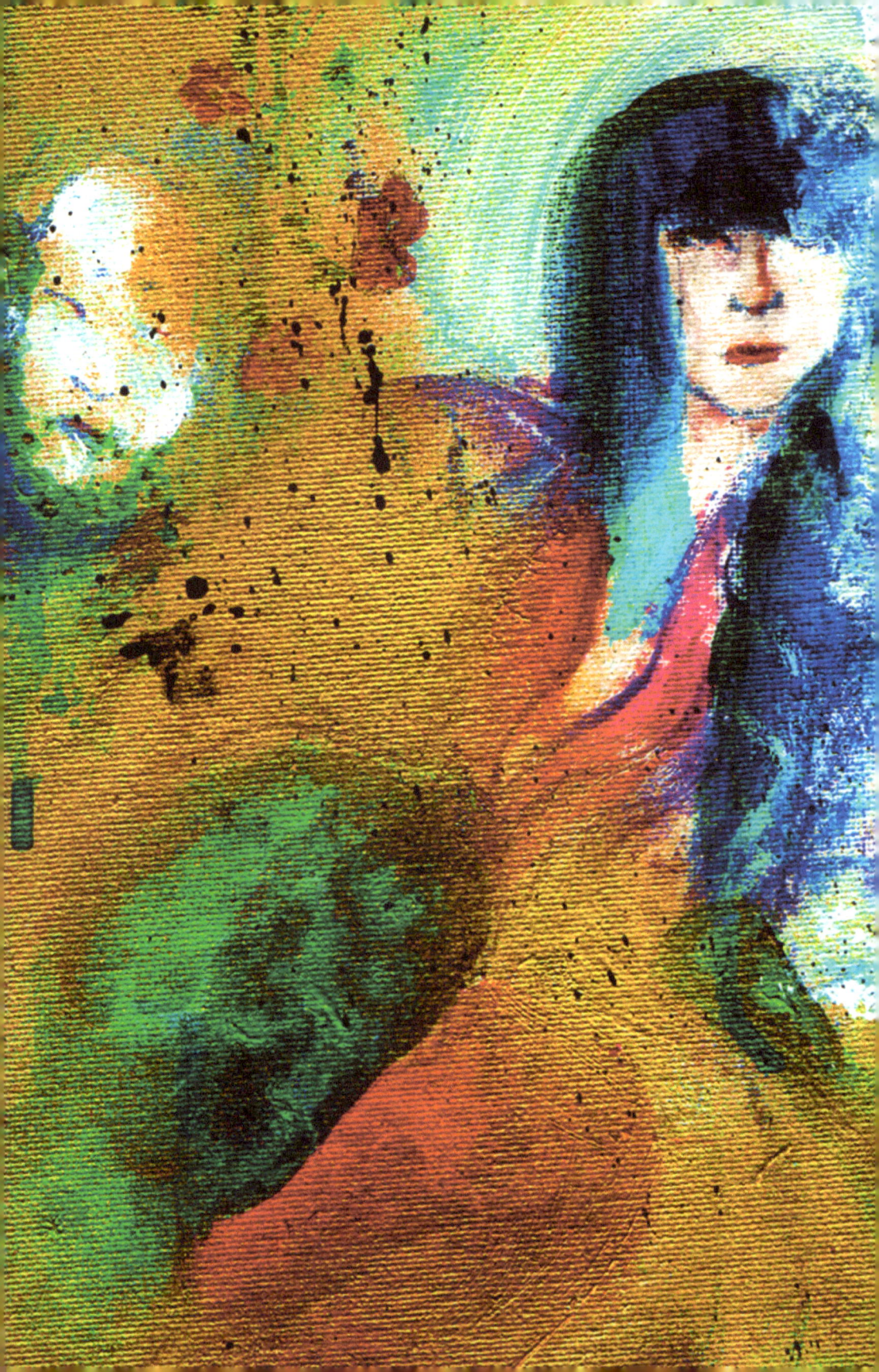

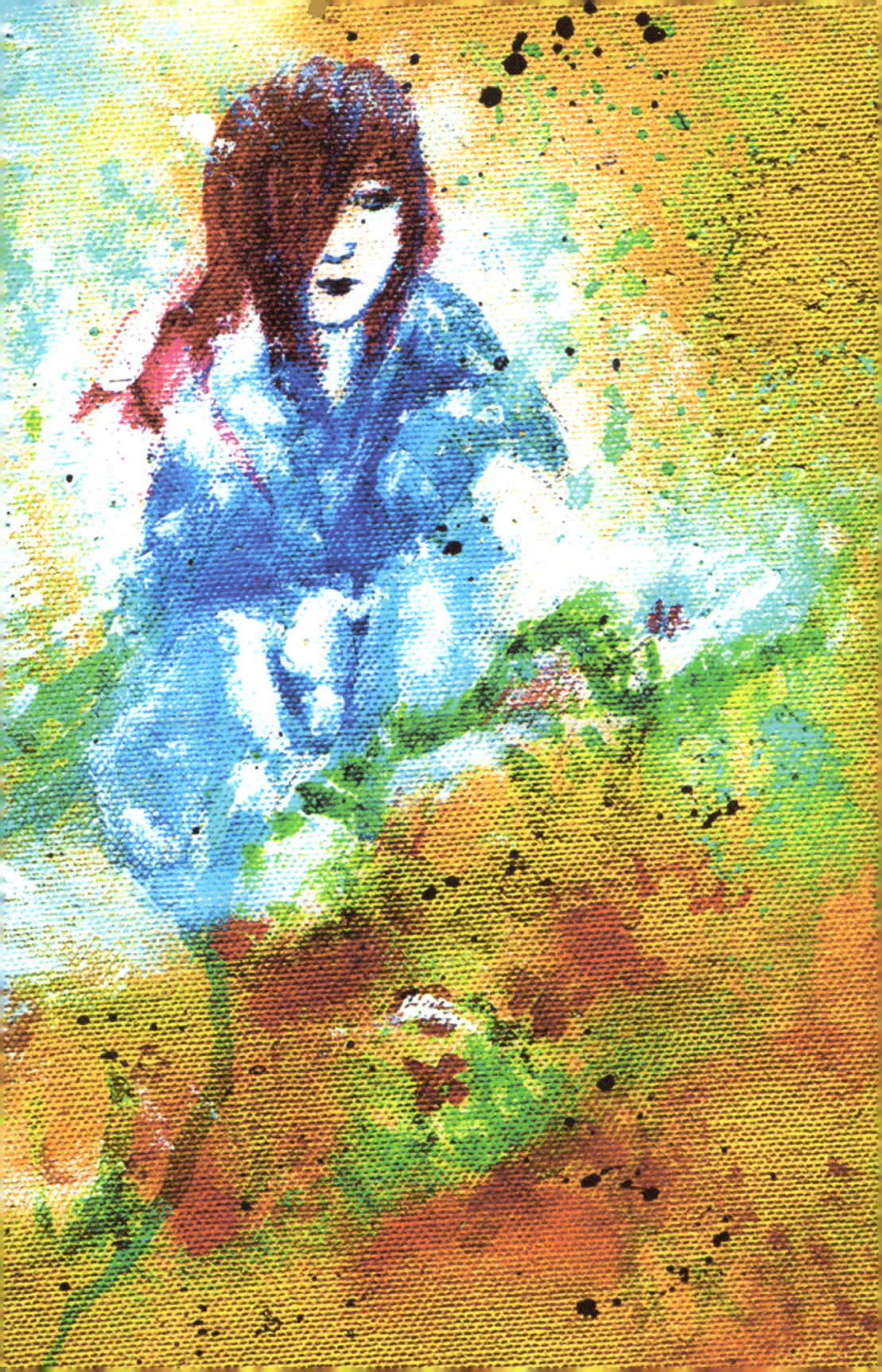

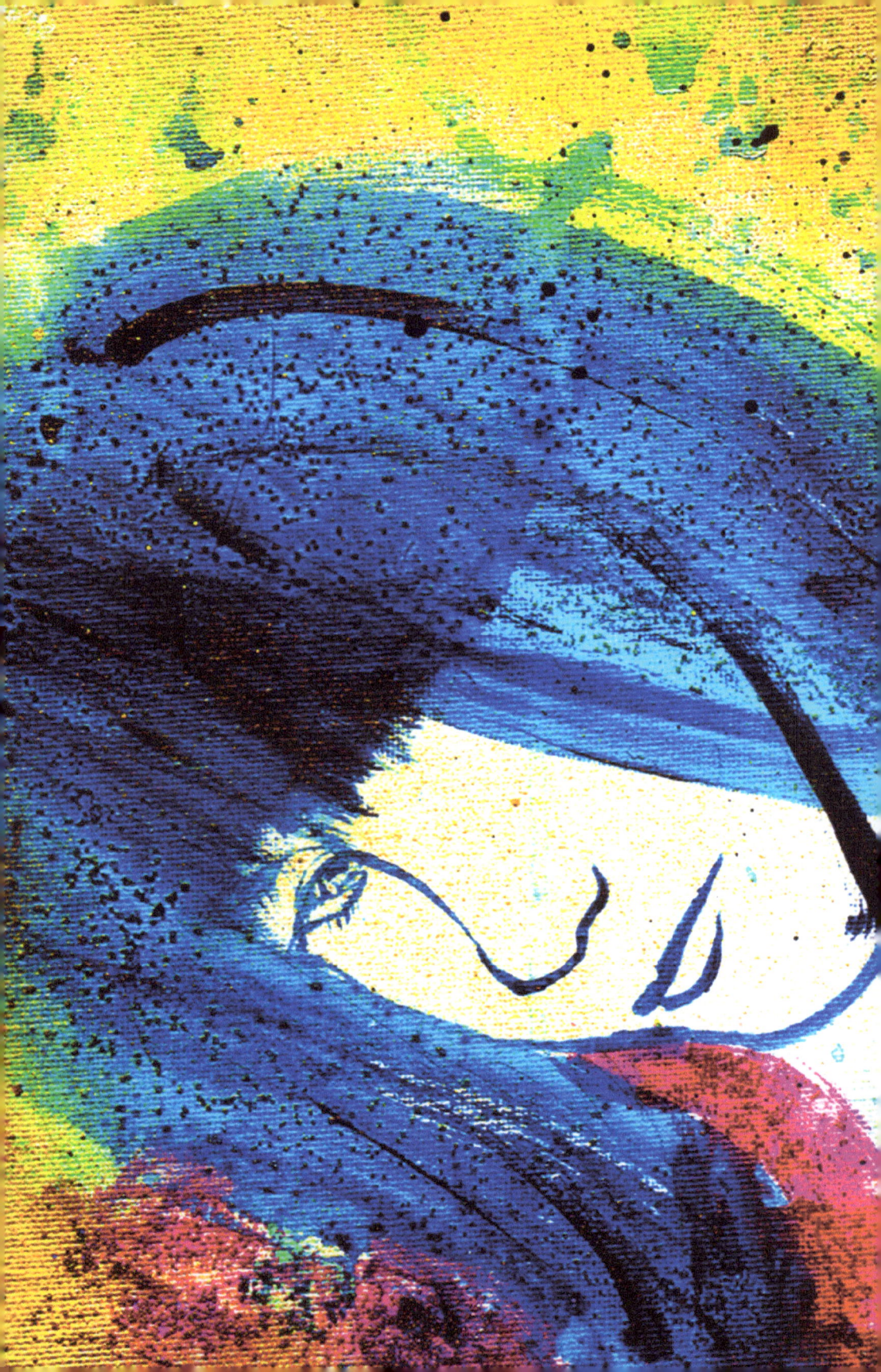

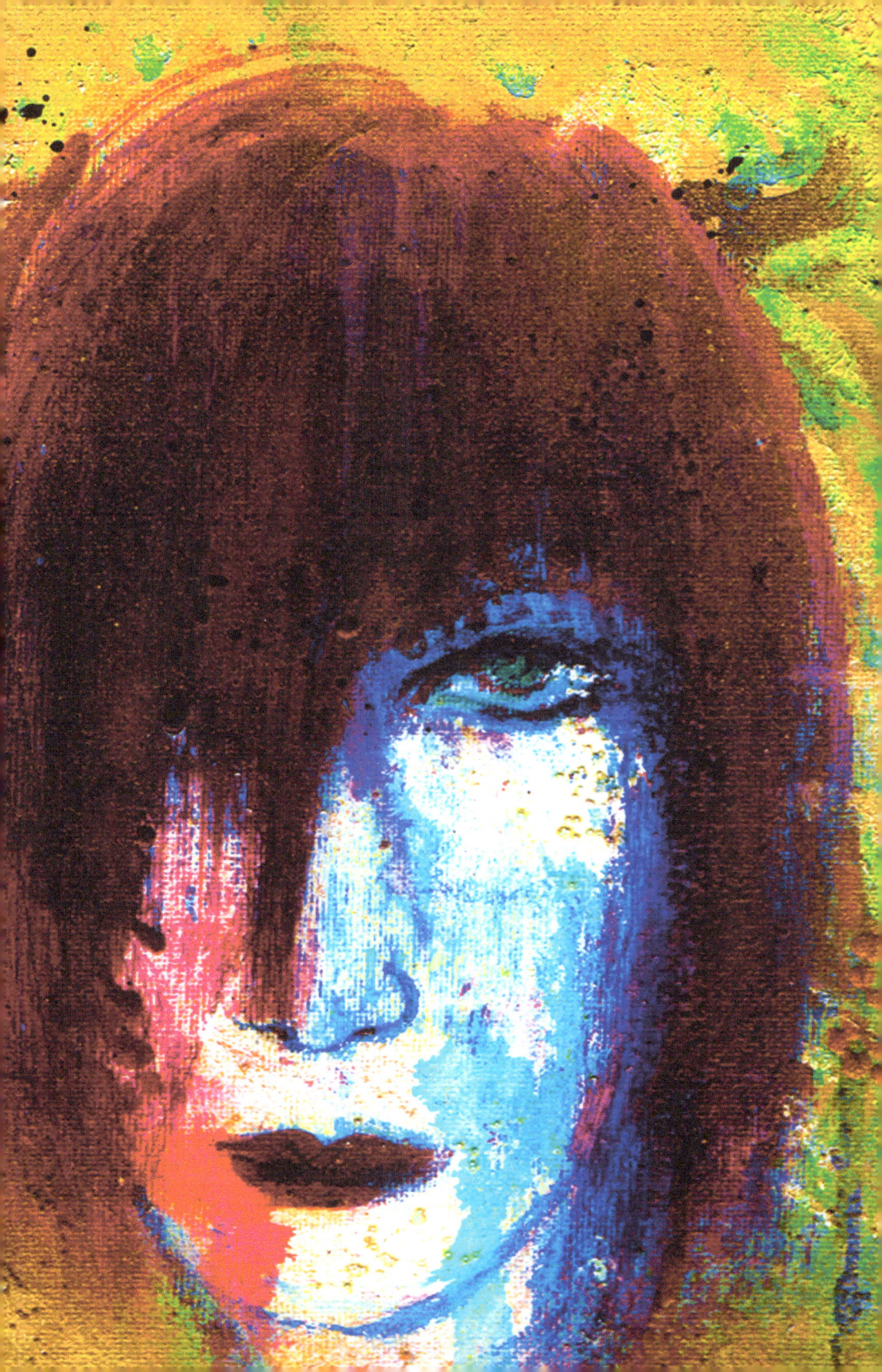

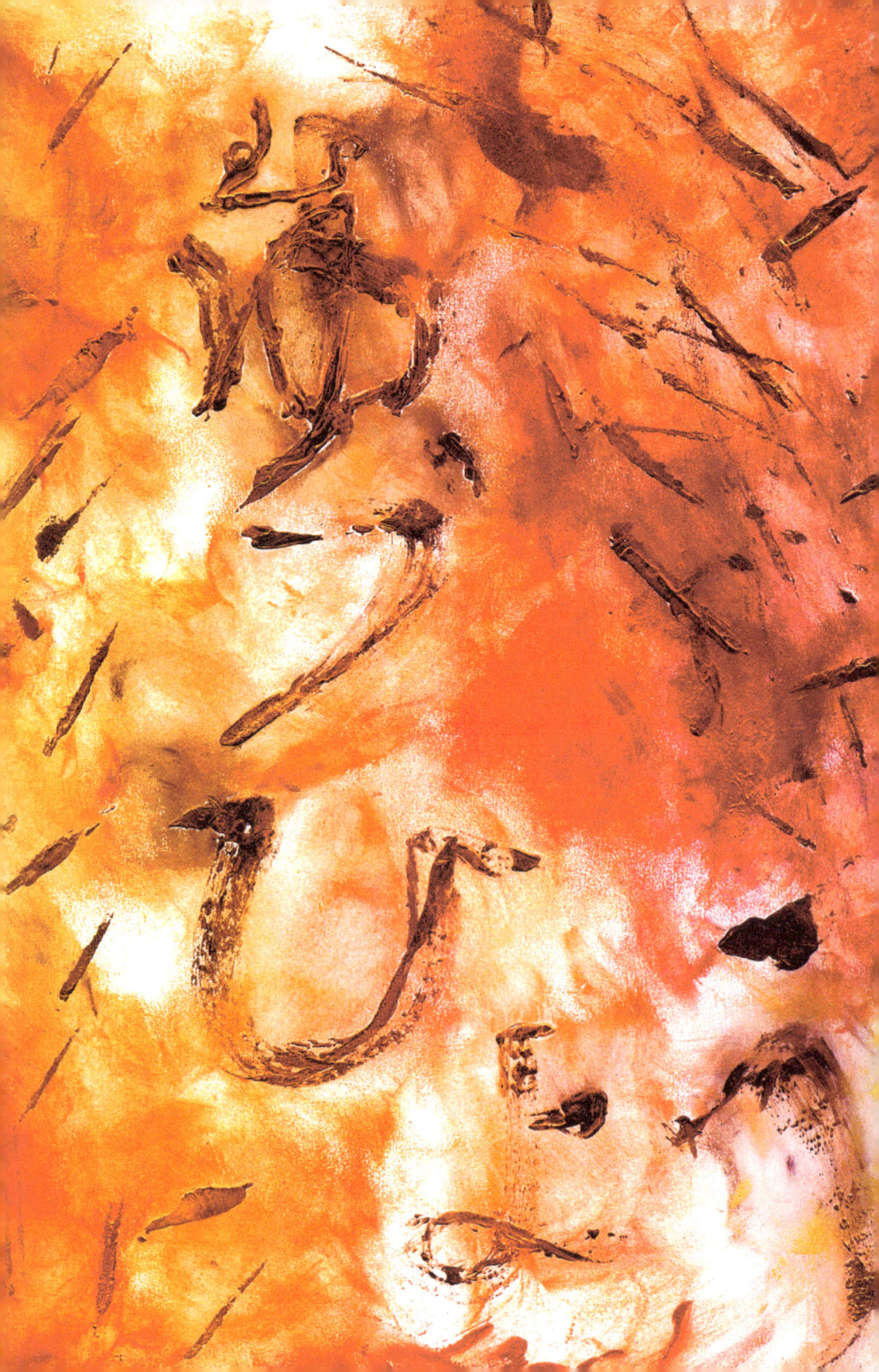

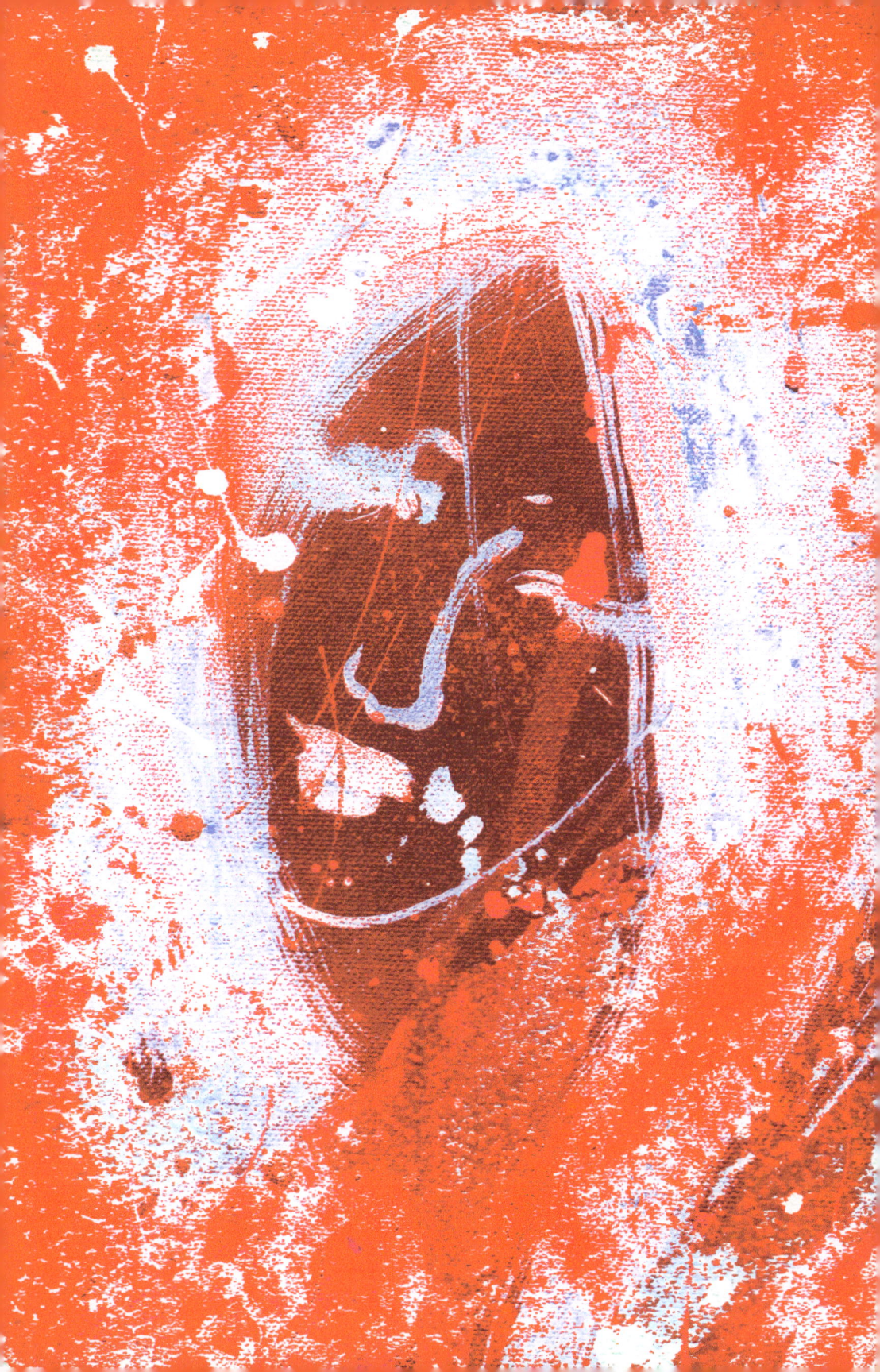

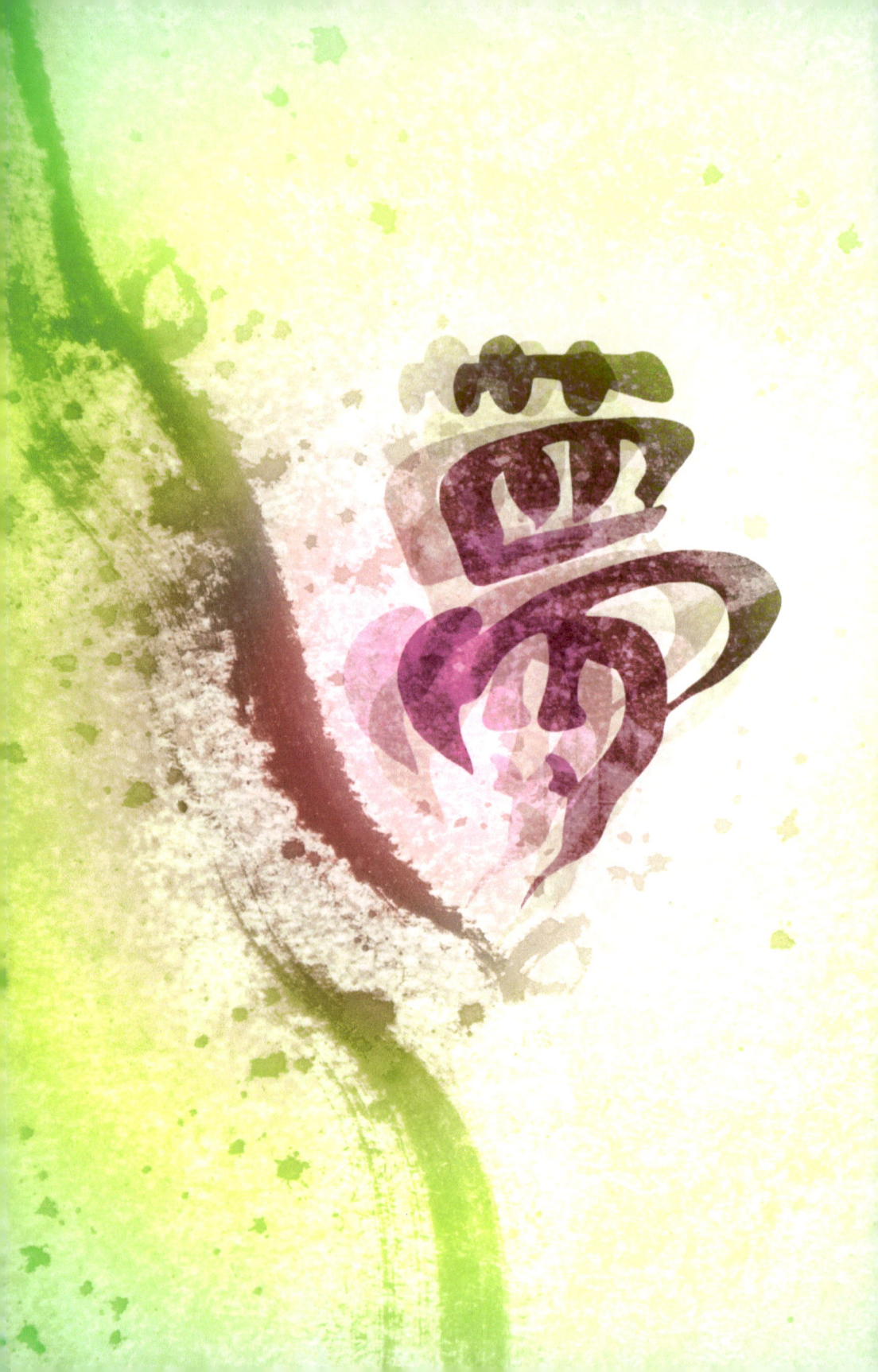

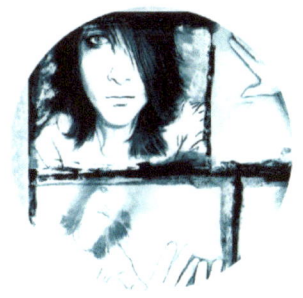

Mini illustration collection:

Maboroshi

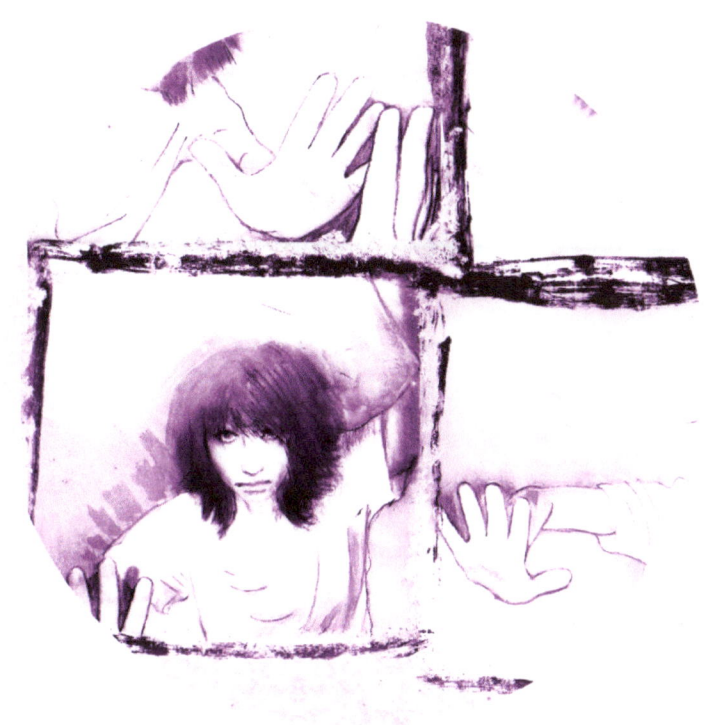

幻

2012 - 2011のベスト。

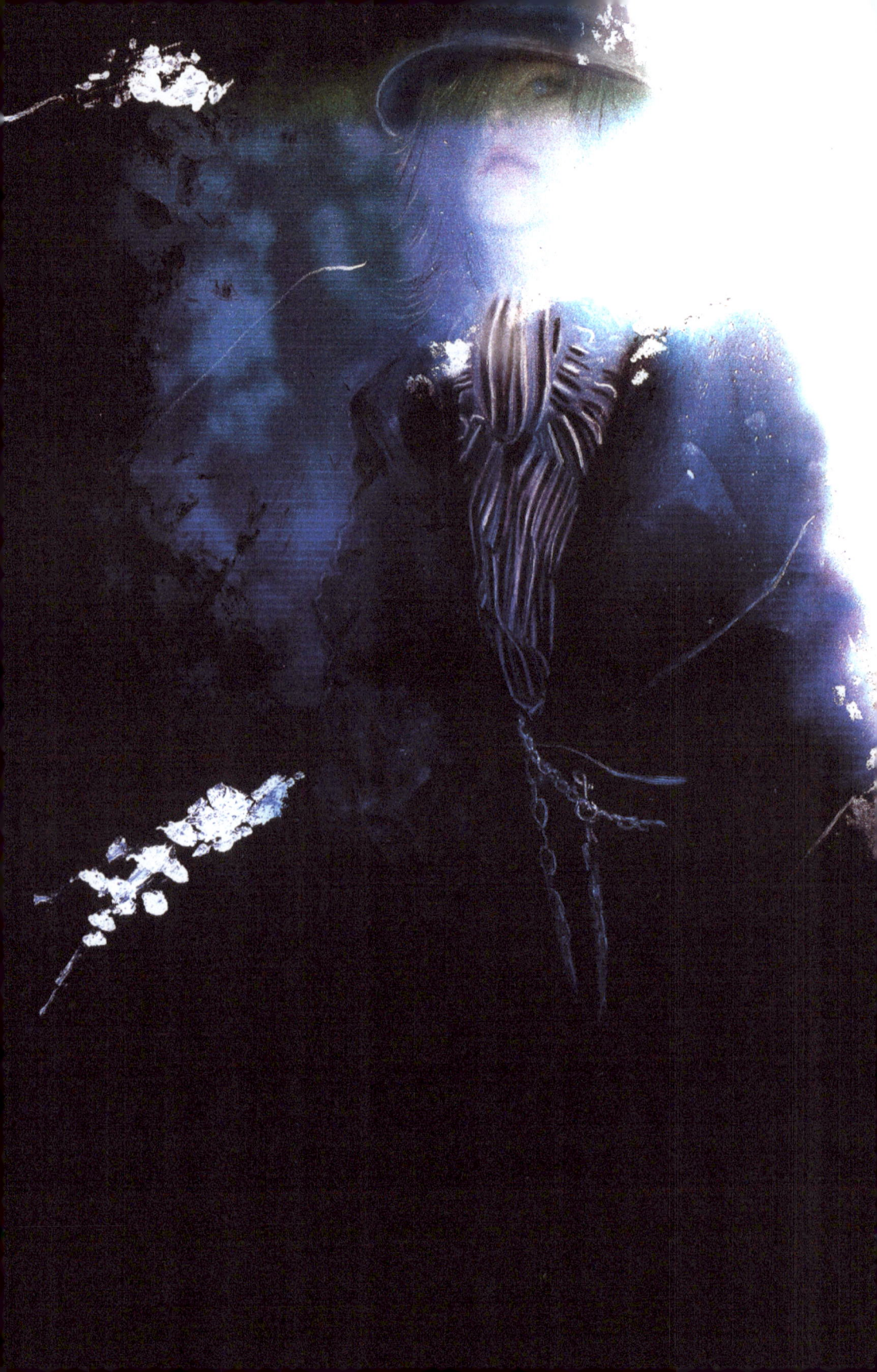

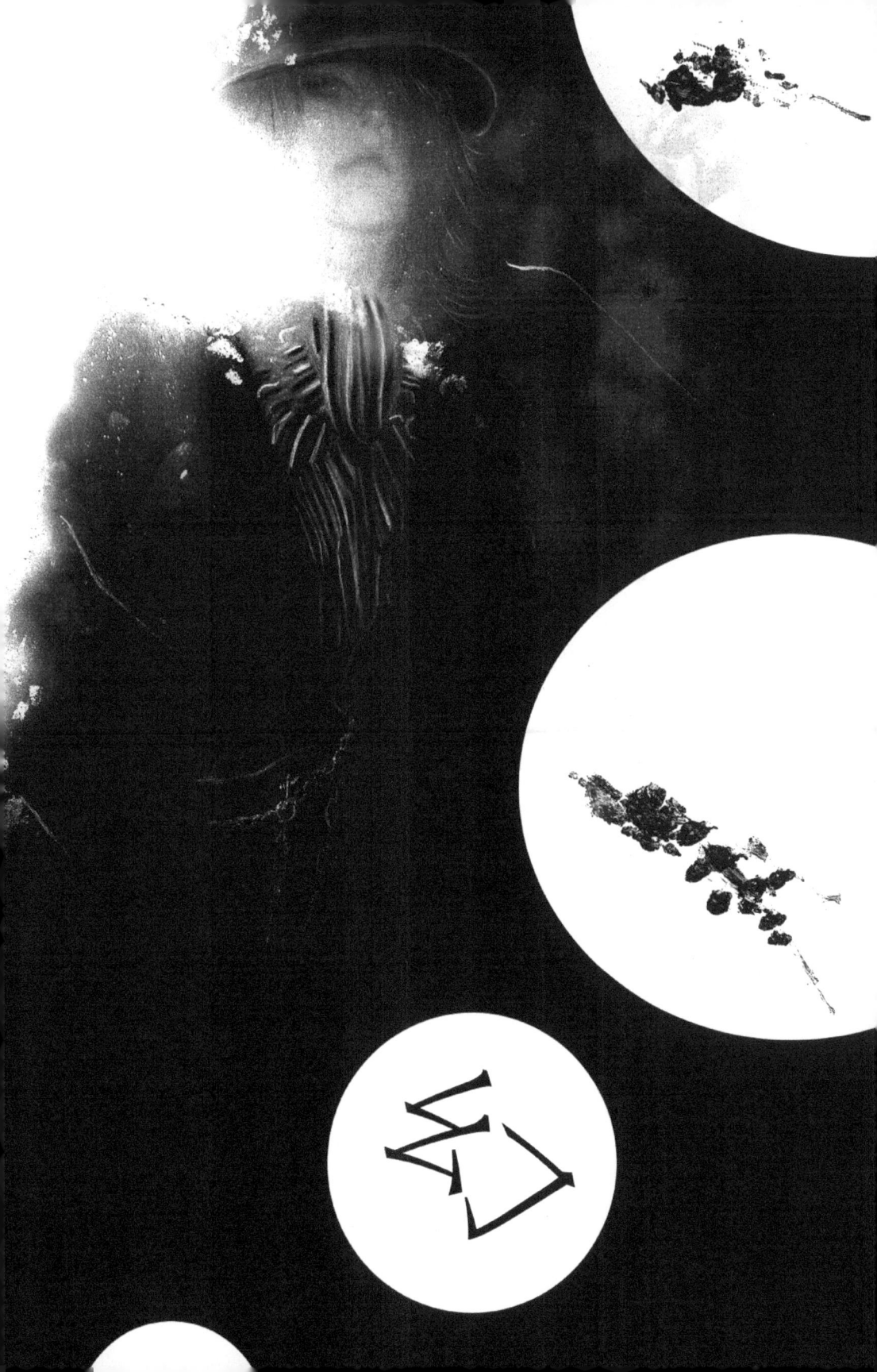

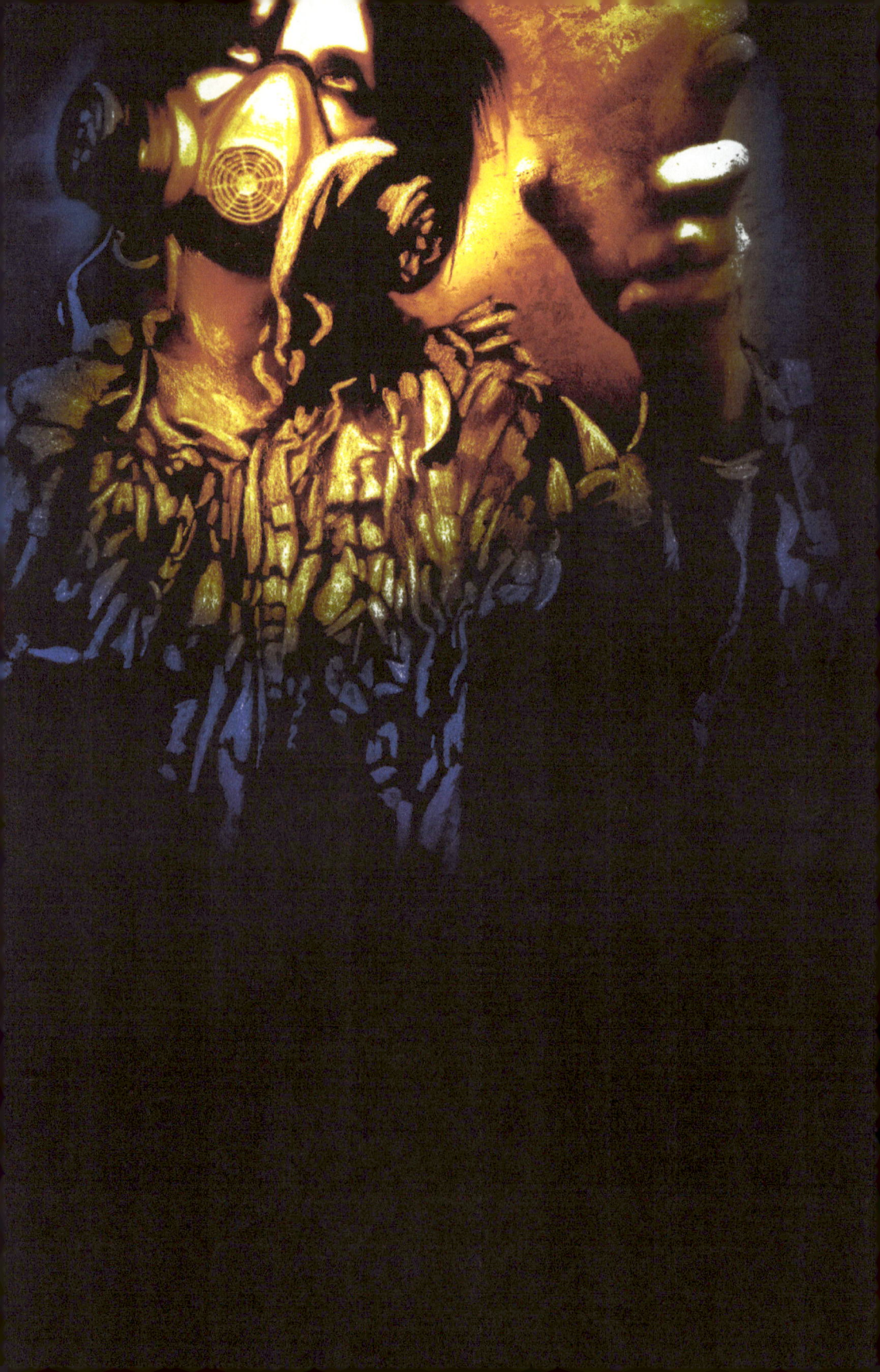

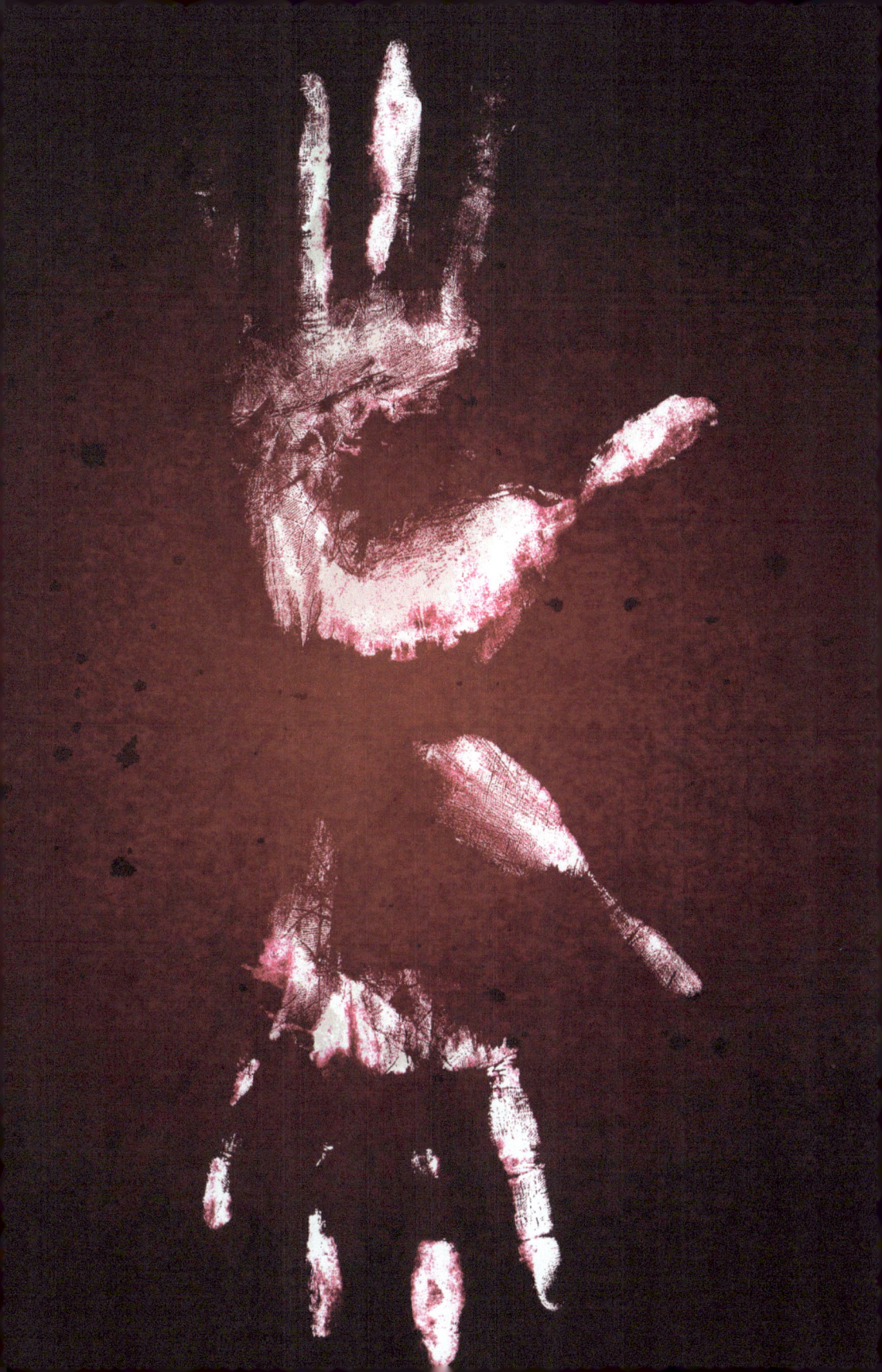

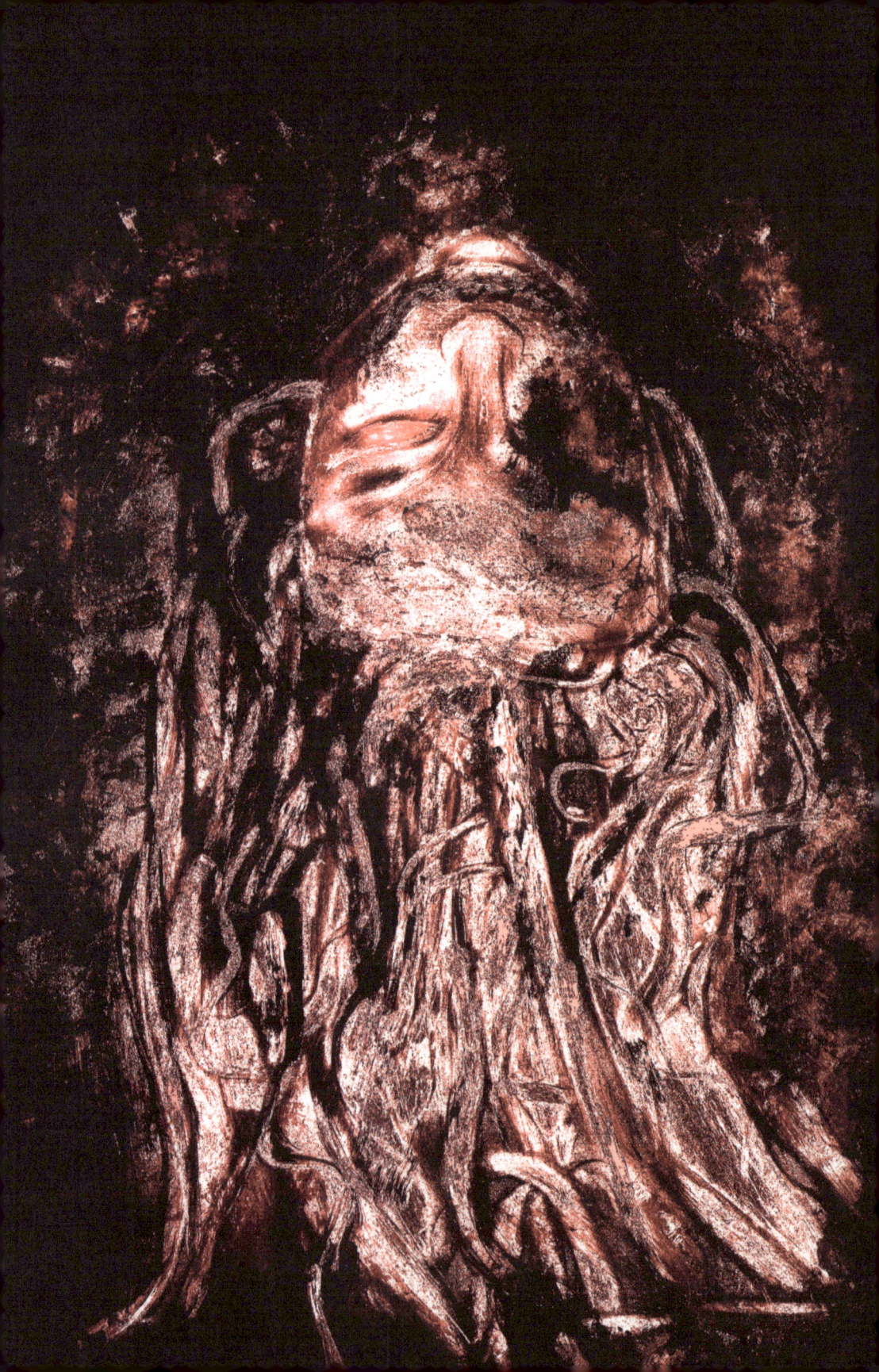

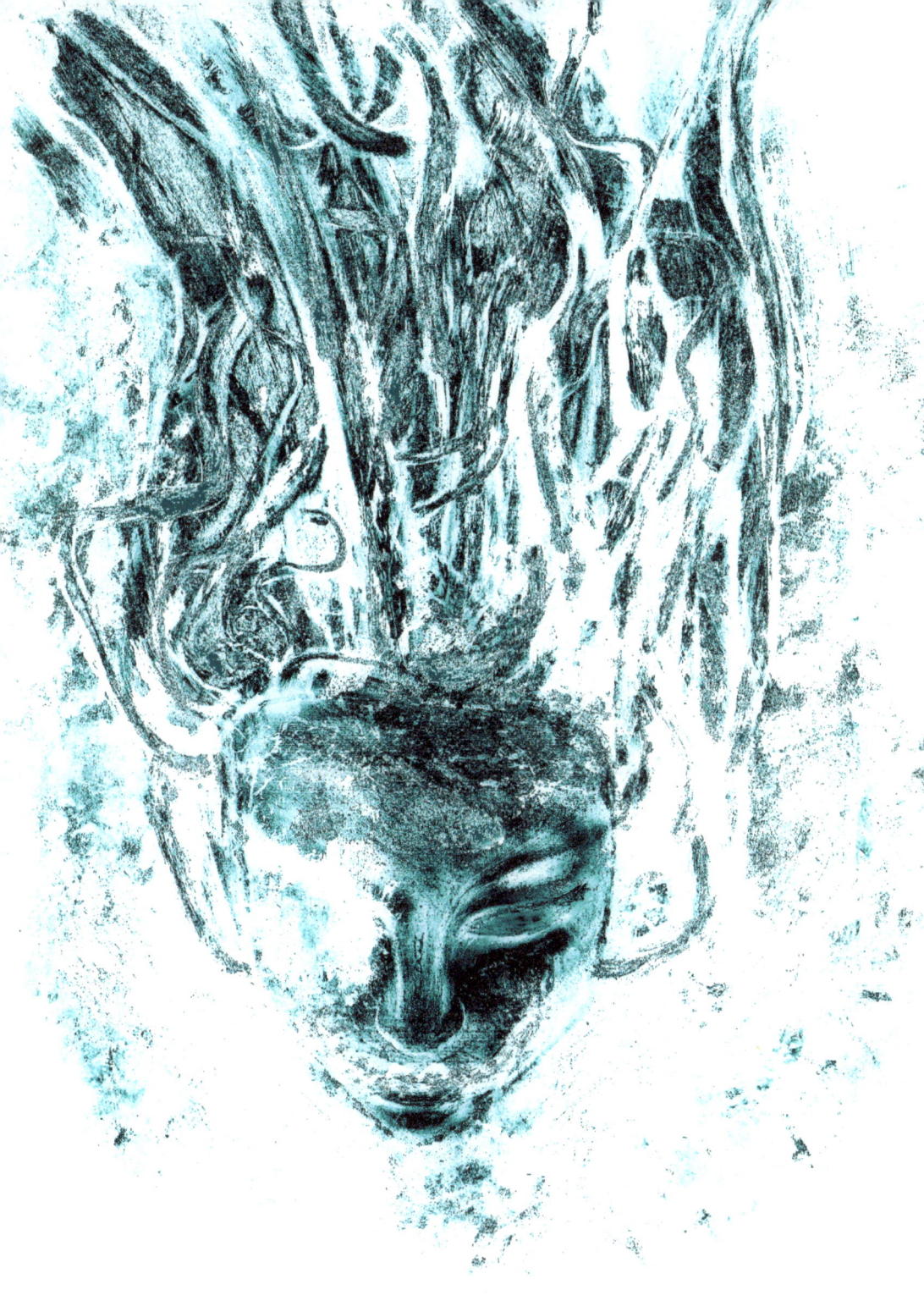

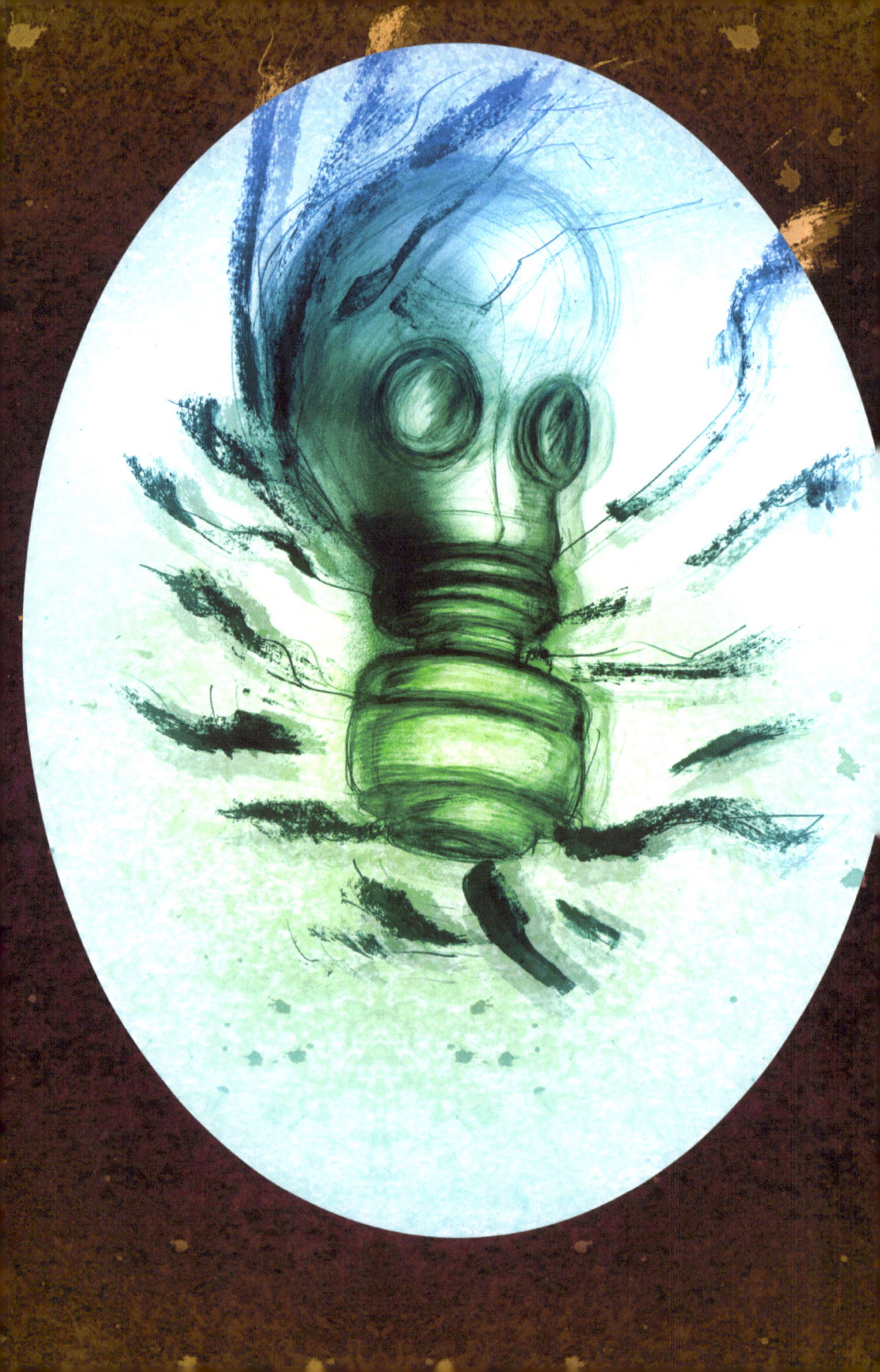

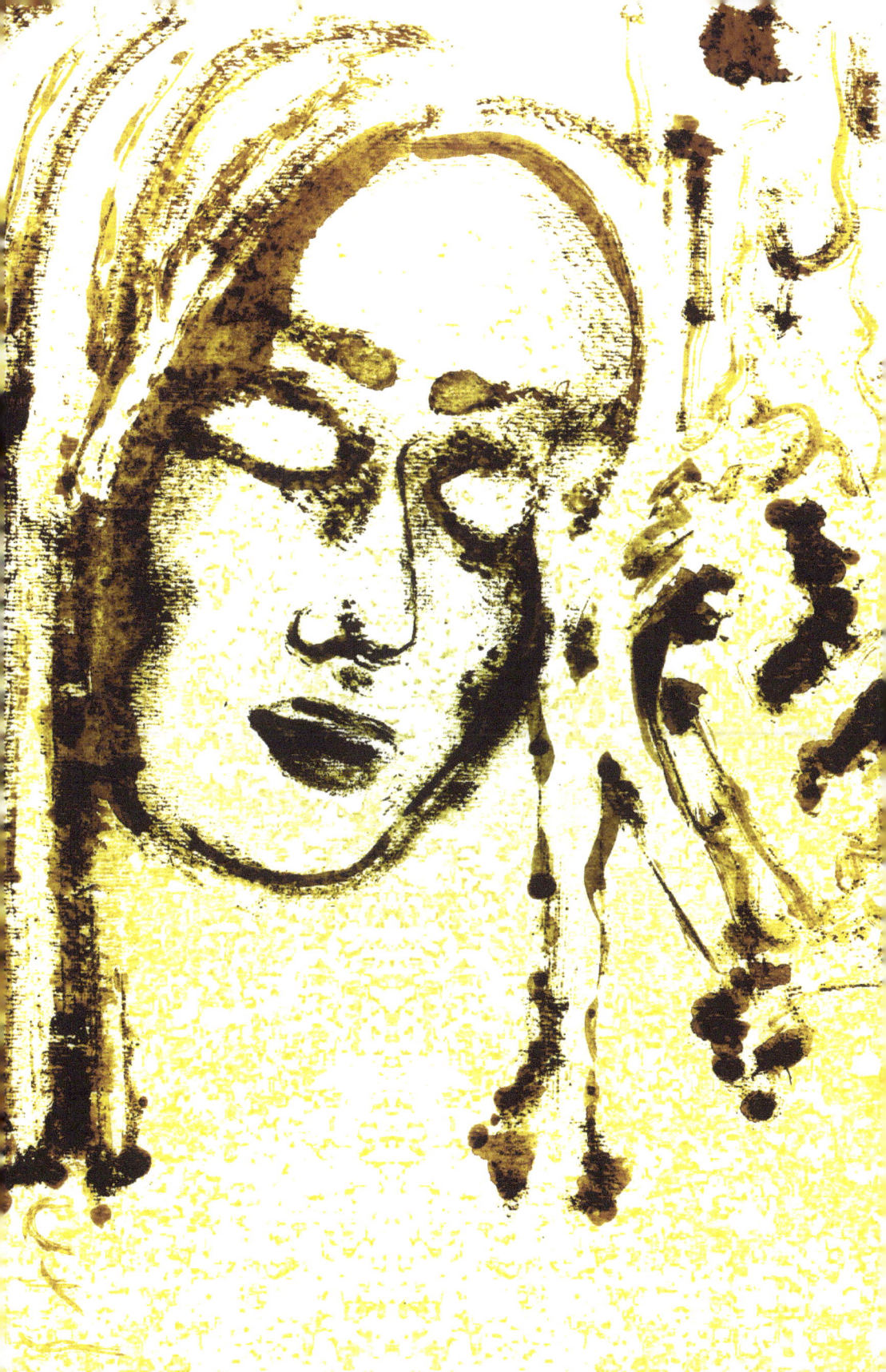

幻幻
幻幻幻
幻幻 幻

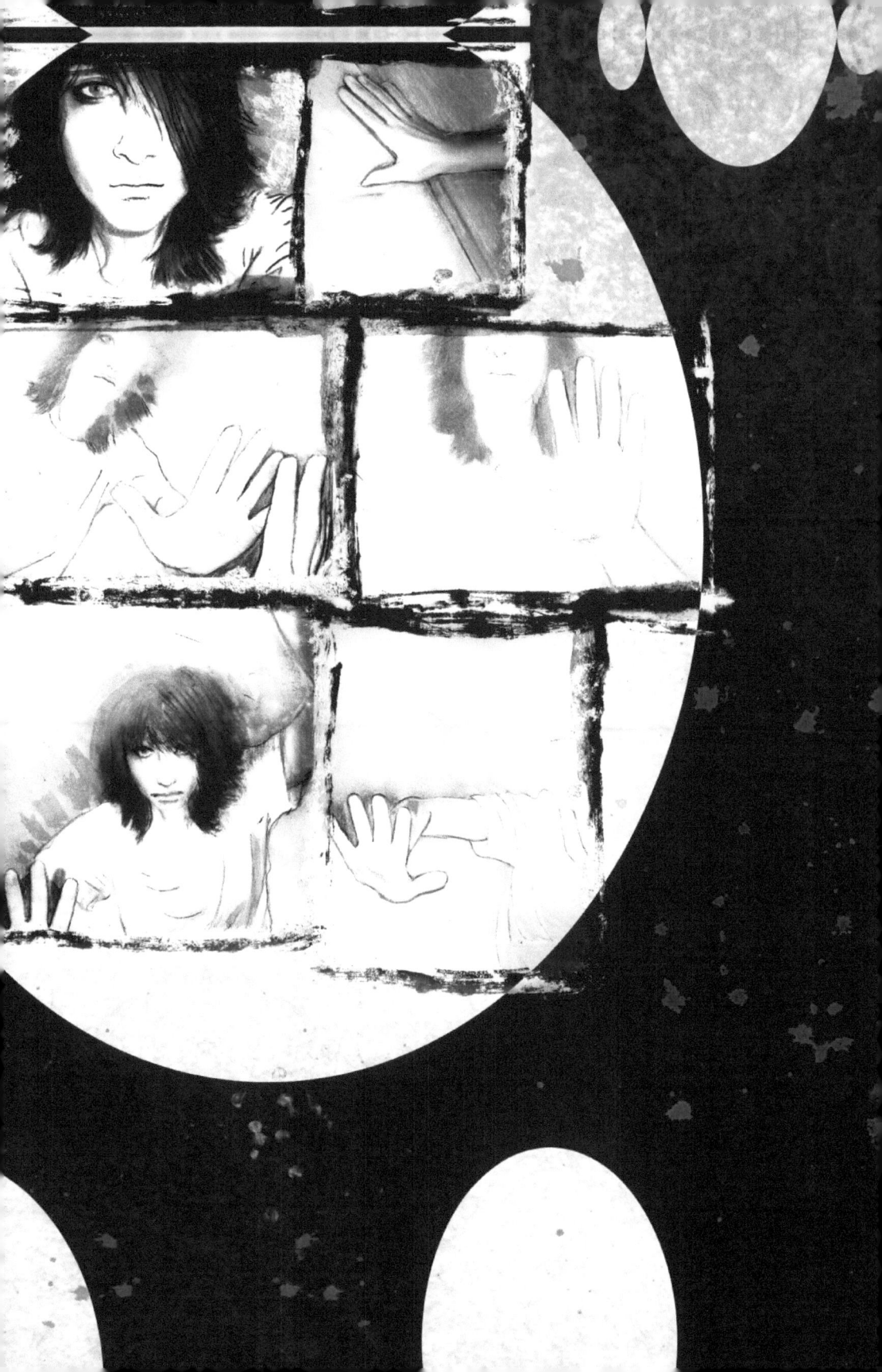

Maboroshi

(幻) 19 - 29

Beautiful ugly **22** copyright ©コナー

Grande Nation **26** copyright ©コナー

Imprinted **23** copyright ©コナー

Mr. Teaze **20** copyright ©コナー

Mr. Teaze (B&W Maboroshi version) **21** copyright ©コナー

Faltanas **24** copyright ©コナー

Faltanas (ice version) **25** copyright ©コナー

Prayer **27** copyright ©コナー

Sentence (B&W Maboroshi version) **29** copyright ©コナー

Umi (Industrial Maboroshi version) **28** copyright ©コナー

Muyuubyou -Konsui-

(夢遊病 -昏睡-) **7- 17** copyright ©コナー

Yume (夢 .1) **6** copyright ©コナー

Yume (夢 .2) **18** copyright ©コナー

Yume (夢 .3) **30** copyright ©コナー

Contents *5*
Credits *31*
Index *32*

Maboroshi
(幻) *19 - 29*

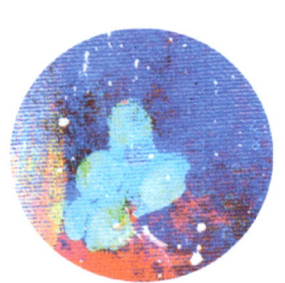

Beautiful ugly *22*
Grande Nation *26*
Imprinted *23*
Mr. Teaze *20*
Mr. Teaze (B&W Maboroshi version) *21*
Faltanas *24*
Faltanas (ice version) *25*
Prayer *27*

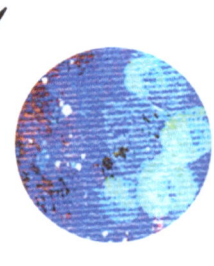

Sentence (B&W Maboroshi version) *29*
Umi (Industrial Maboroshi version) *28*

Muyuubyou -Konsui-
(夢遊病 −昏睡−) *7- 17*

Yume (夢 *.1*) *6*
Yume (夢 *.2*) *18*
Yume (夢 *.3*) *30*

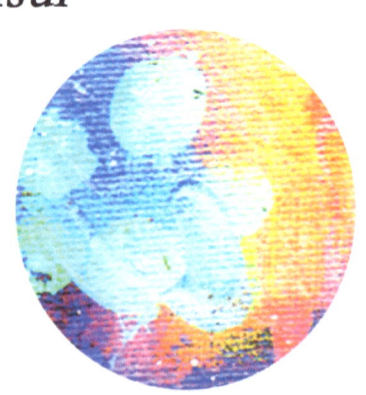

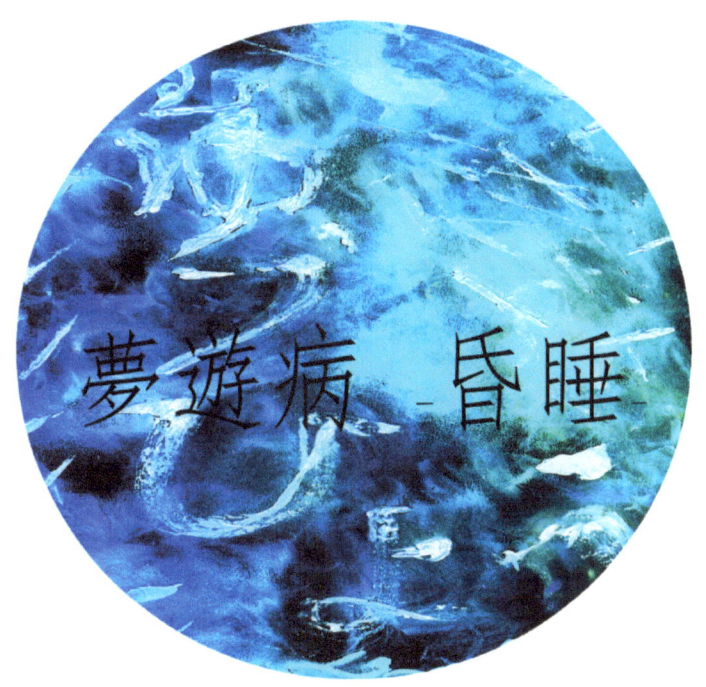

Mini illustration collection:

Muyuubyou -Konsui-

IMPORTANT COPYRIGHT NOTICE

Muyuubyou -Konsui- copyright © 2011 - 2012
by Clash of Weapons.
All rights reserved.

Muyuubyou -Konsui- may not be reproduced,
copied, edited, published, distributed,
or uploaded in any way
without written permission from Clash of Weapons.
Muyuubyou -Konsui- is not public domain.

Illustrations featured in Muyuubyou -Konsui- copyright © 2011 - 2012
by Connor M. Williams (コナー)
All rights reserved.

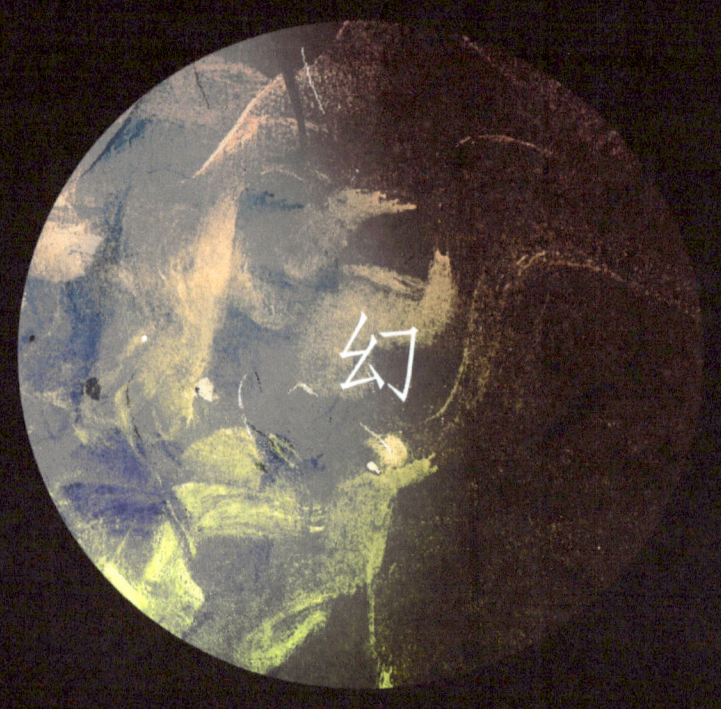

Mini illustration collection:

Maboroshi

IMPORTANT COPYRIGHT NOTICE

Maboroshi copyright © 2011 - 2012
by Clash of Weapons.
All rights reserved.

Maboroshi may not be reproduced,
copied, edited, published, distributed,
or uploaded in any way
without written permission from Clash of Weapons.
Maboroshi is not public domain.

Illustrations featured in Maboroshi copyright © 2011 - 2012
by Connor M. Williams (コナー)
All rights reserved.

 Website

 Facebook

 Twitter

 Tumblr

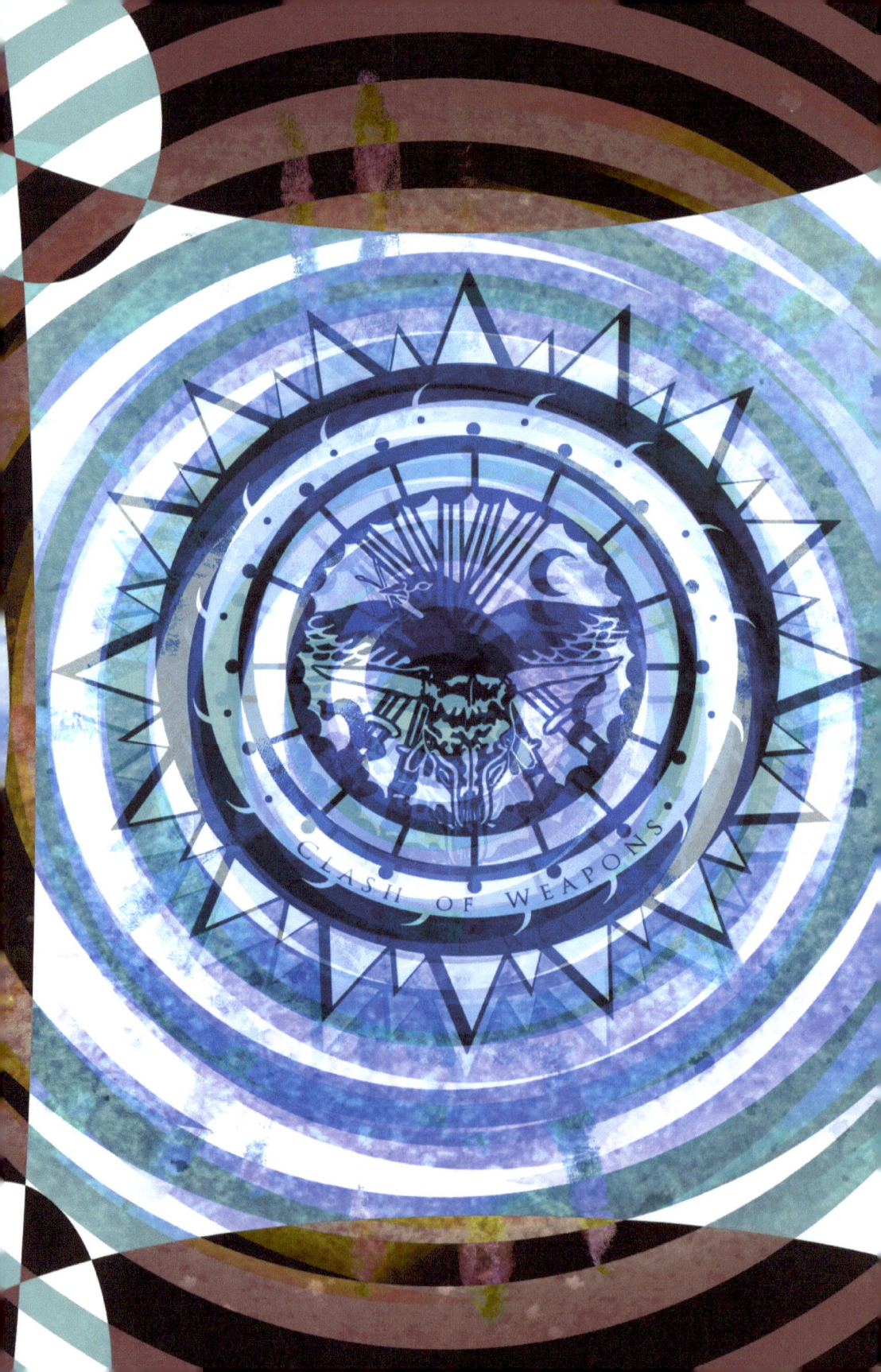

www.ingramcontent.com/pod-product-compliance
Lightning Source LLC
Chambersburg PA
CBHW041151180526
45159CB00002BB/778